U0061009

療癒紙藝

15分鐘做出立體捲紙花手作‧超萌！

張思雪　著

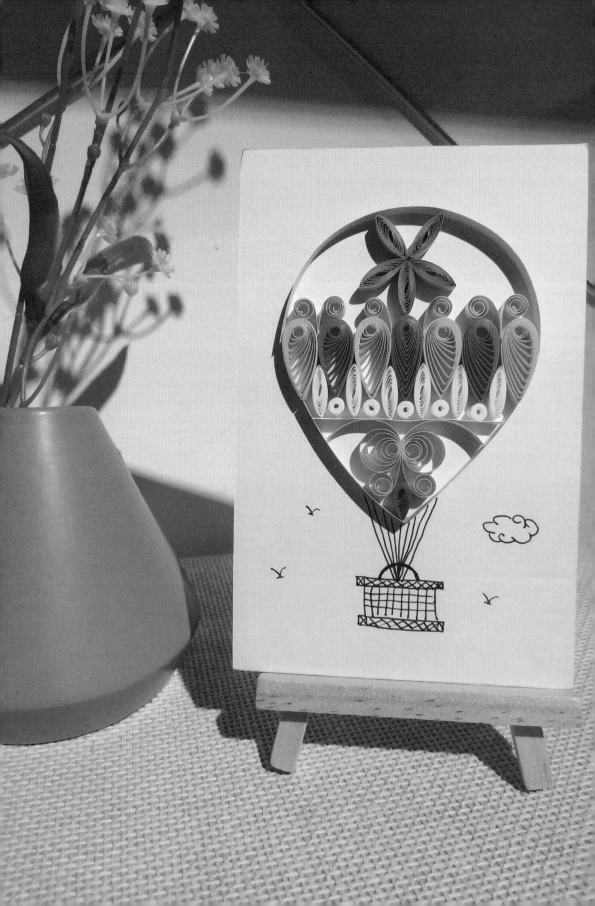

前 言

在一個初夏的季節，我拿着一疊彩色的捲紙紙條、一把剪刀、一支捲紙筆、一瓶白膠漿，再加上一個鑷子便走進美麗的捲紙世界。

那時的我還是一名大學二年級的學生，在一次設計基礎課堂上，我深深地被眼前的一幅幅精美絕倫的捲紙作品吸引，從此愛上了捲紙藝術。

捲紙（內地又名「衍紙」），是紙藝大家族中比較獨特的一項，是一門非常古老的手工藝，是通過捲曲、彎曲、捏壓捲紙條而形成原始設計形象的一門摺紙藝術。

本書從捲紙的基礎材料到基本的部件製作、組合入手，列舉了 16 個作品的製作方法，配合詳細的圖解說明，適合各個年齡階段的初學者閱讀及學習，幫助他們輕鬆製作出精美的捲紙作品。

張思華

目　錄

序曲

第一章　春的禮物

第二章　夏與田園詩

第三章　秋日之歌

第四章　冬與童話

尾聲

捲紙製作工具

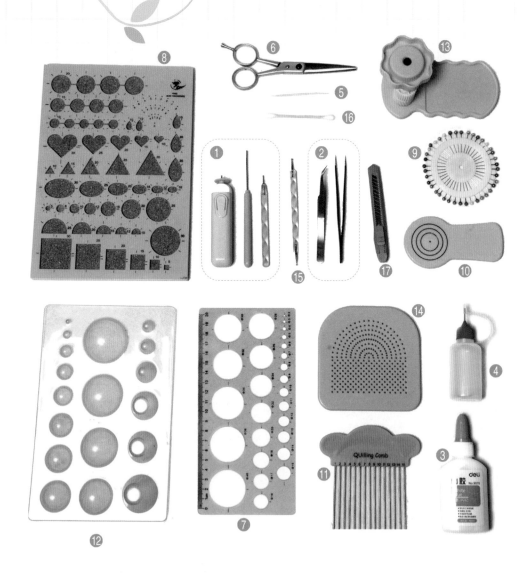

1. **捲紙筆**：端頭有嵌口，能夠夾起紙條使之輕鬆捲曲。捲紙筆分為短捲紙筆、長捲紙筆、寬槽捲紙筆、電動捲紙筆，建議初學者選擇短捲紙筆。

2. **鑷子**：在製作捲紙的過程中，用於説明固定、造型、組合等。一定要選擇前端是尖頭的，能觸及並夾緊小巧的地方。有彎嘴鑷子、直嘴鑷子兩種。

3. **手工白膠漿**：無毒環保、黏性強、快乾、透明無痕。

4. **針頭式點膠瓶**：用於控制出膠量，使捲紙條的黏貼更流暢，避免因膠水太多損壞捲紙畫美感。

5. **牙籤**：用於沾少許白膠漿塗抹在捲紙條上。

6. **剪刀**：用於剪捲紙條，在製作捲紙的過程中，由於經常要剪流蘇，最好選用前端比較尖銳的剪刀。

7. **捲紙尺**：有不同型號大小的圓孔，可用於捲紙形狀的整形、固定，確保尺寸規格統一，使作品更工整。

8. **定型範本**：在捲紙尺功能的基礎上，多了軟墊板和定位的功能，配合珠針使用。

9. **珠針**：在定型範本上固定、整理捲紙零件使用。

10. **捲紙曲規器**：使整個捲紙的過程更平整、更方便、更精確、更容易目測紙卷的厚度。

11. **捲紙梳**：編織花型組合的工具，將捲紙條順着板梳間隙交叉纏繞可以編織出不同造型的部件。

12. **凹凸造型器**：用於把實卷變形成需要的凹凸造型，通常在立體捲紙中使用。

13. **皺褶器**：均勻摺疊捲紙條使其形成瓦楞形皺褶。

14. **纏繞器**：板上的洞間距相同，可以根據需要任意組合做花葉等造型。

15. **壓痕筆**：可以壓出葉子的脈絡，也可以在底板上繪製圖案。

16. **棉花棒**：塗膠使用。

17. **鉶刀**：用於裁切。

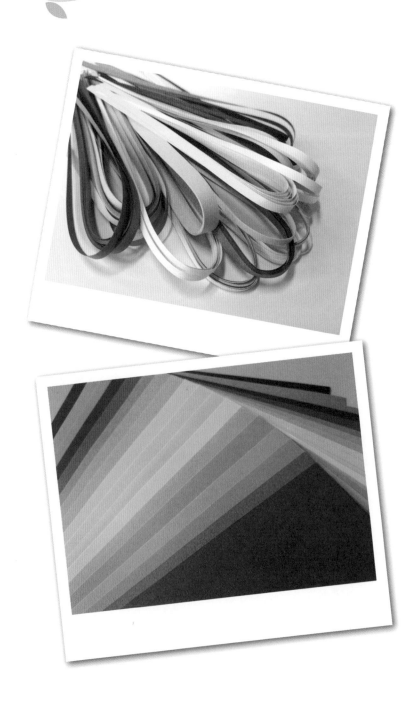

捲紙條

普通捲紙條

• 紙張質量

市場上最常見的、最易買到的是80~120g的捲紙條。這類捲紙的優點是價格便宜，適合新手練習使用，缺點就是紙質較軟、顏色不均勻、韌性不是很好，導致不好塑形。本書使用的是日本丹迪紙（Tant），紙質堅挺、有韌性、不易受潮變形捲曲。它的色彩飽和度、色澤的明亮度、色相的穩定度、不同光線下摺射出來的層次感，顏色經久不褪，讓你的作品能長期收藏而不失光彩。本書不指定紙條的顏色，可以自由選擇紙條的顏色進行搭配。

• 紙張尺寸

最常使用、市場最易買到的捲紙條寬度為1cm、5mm、3mm，也可根據實際作品需要切割不同寬度的紙條。初學者建議選擇5mm的捲紙條，易上手、好操作。1cm的捲紙條通常用於做花卉花心的流蘇部分，或者用來製作尺寸較大的作品，更具立體感。3mm的捲紙條較細，所以做出來的作品更精緻，適合有一定基礎的人來使用。本書根據不同的造型需求，選用了1cm、5mm、3mm寬度的捲紙條。

花形捲紙條

這種捲紙條比較特殊，已經有了花瓣的形狀，用捲紙筆直接捲起來就可以形成漂亮的花朵，省去自己裁剪形狀的麻煩。花型捲紙條形狀較多，但顏色相對普通捲紙條就沒有那麼豐富了。

底板選擇

製作好的捲紙作品需要黏在偏厚的厚卡紙底板上，在底板的選擇上要越硬、越厚最好，至少300g。底板過薄會使作品整體容易變形，底板也會凹凸不平，影響美觀，不易裝裱。

捲紙基礎卷

緊卷

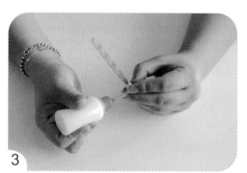

1. 用大拇指和食指輕輕捋一下紙條，使紙條有韌性。
2. 將紙條的一端插入捲紙筆的筆槽中，紙條最好卡在筆尖的開口處，不要把捲紙筆伸出過長才開始捲紙條。
3. 當紙條捲到剩餘3~5mm時，用針頭式點膠瓶在紙條的末端塗上白膠漿，用手指將其壓住固定。待膠乾，大拇指和食指輕輕捏住取下。
4. 若緊卷捲得過緊，可以一隻手輕輕地來回轉動捲紙筆，同時另一隻手輕輕取下；為使緊卷平整，將緊卷平放在枱上，用捲紙筆桿滾動，將其壓平。
5. 緊卷完成。

鬆 卷（這是製作很多卷形的基礎）

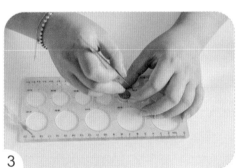

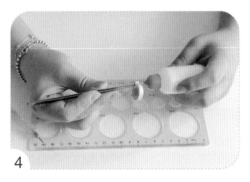

1. 開始的兩三圈需要稍微用力捲緊，隨後不必太用力，輕輕地捲完。
2. 把鬆卷從捲紙筆上取下，放至捲紙尺需要的孔中，讓它自然鬆開。
3. 紙卷停止鬆開後，用鑷子稍微調整紙條與紙條間的距離。
4. 用鑷子將紙條夾起，在紙條末端塗少許白膠漿按壓黏牢。
5. 鬆卷完成。

水 滴 卷

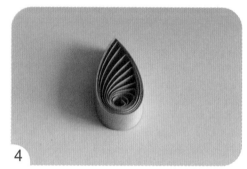

1. 製作1個鬆卷。
2. 將中心拉至一側，用鑷子稍微調整紙條與紙條間的距離，將鬆卷末端的黏連處向上。
3. 用鑷子夾住，另一隻手的拇指和食指將另一端緊緊捏尖。
4. 水滴卷完成。

火 焰 卷

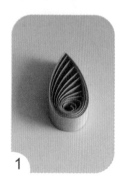

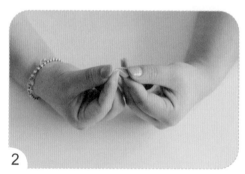

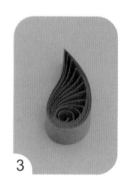

1. 製作1個水滴卷。
2. 捏住水滴卷的上端向一側捏彎。
3. 火焰卷完成。

眼 睛 卷

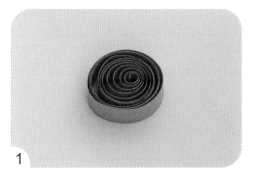

1

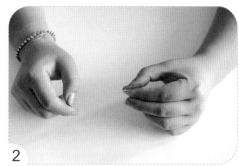

2

3

4

1. 製作1個鬆卷。
2. 將中心拉至一側，另一隻手的拇指和食指中間輕輕壓扁。
3. 用兩隻手的手指捏住兩端緊緊捏尖。
4. 眼睛卷完成。

葉 形 卷

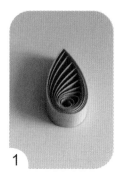

1

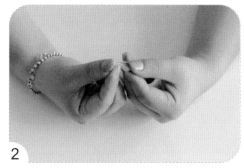

2

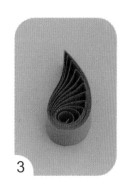

3

1. 製作1個眼睛卷。
2. 用兩隻手的手指將一端向上捏彎，另一端向下捏彎。
3. 葉形卷完成。

花托卷

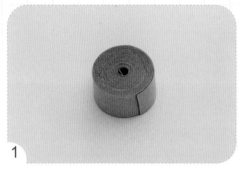

1

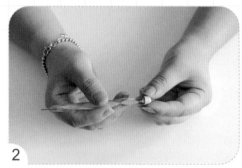

2

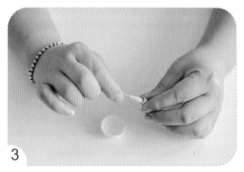

3

4

1. 製作1個緊卷。
2. 用捲紙凹凸器或捲紙筆末端推出。
3. 卷的內側用棉花棒塗上白膠漿。
4. 花托卷完成。

鈴鐺卷

1

2

3

1. 製作1個鬆卷。
2. 用鑷子將中心拉至一側，另一隻手不要用力，輕輕捏住並取出鑷子。用捲紙筆的
 筆桿將另一端向下壓。
3. 鈴鐺卷完成。

箭頭卷

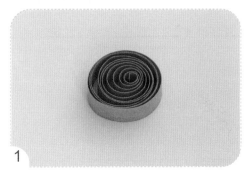

1. 製作1個鬆卷。
2. 用鑷子將中心拉至一側，另一隻手的拇指和食指將中間輕輕壓扁。
3. 將一端捏尖不動，用捲紙筆的筆桿將另一端向下壓。
4. 箭頭卷完成。

月牙卷

1. 製作1個鬆卷。
2. 用鑷子將中心拉至一側，另一隻手的拇指和食指將中間輕輕壓扁，取下鑷子；兩隻手的手指同時向下壓，並將紙卷兩端捏尖。
3. 月牙卷完成。

扇形卷

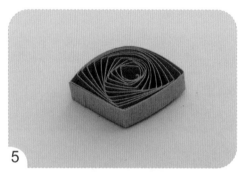

1. 製作1個眼睛卷。
2. 一隻手的拇指和食指將眼睛卷的兩個尖位壓捏到中間。
3. 另一隻手將眼睛卷的一側捏尖。
4. 繼續做細節調整。
5. 扇形卷完成。

菱形卷

1. 製作1個眼睛卷。
2. 一隻手的拇指和食指將眼睛卷的兩個尖位壓到中間。
3. 另一隻手將眼睛卷兩側捏尖。
4. 使紙卷從中心逆時針旋轉。
5. 菱形卷完成。

心形卷

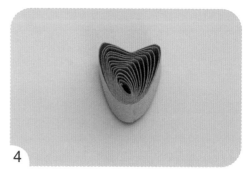

1. 製作1個鬆卷，用鑷子夾住。
2. 另一隻手捏緊後，抽出鑷子。
3. 用捲紙筆前端向紙卷中間壓下去。
4. 心形卷完成。

S形旋渦卷

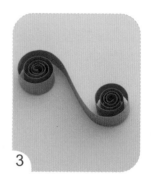

1. 把紙條一端捲至中間位置。
2. 另一端從反方向捲至中間位置。
3. 整理漩渦造型，S形旋渦卷完成。

開口心形卷

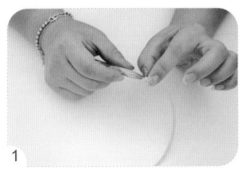

1

2

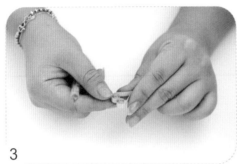

3

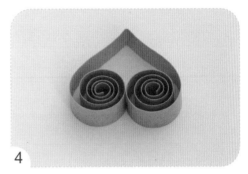

4

1. 把紙條對摺。
2. 把紙條的兩端分別向內捲。
3. 手指輕壓摺痕。
4. 開口心形卷完成。

V 形 卷

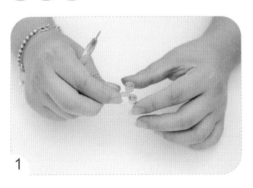

1

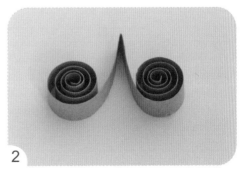

2

1. 把紙條對摺,把紙條的兩端分別向外捲,手指輕壓摺痕。
2. V形卷完成。

流蘇卷

1. 在紙條上每隔一定距離剪一個開口，長度大約是紙條寬度的2/ 3。
2. 紙條剪好後用捲紙筆捲起，同緊卷。
3. 在紙卷尾部塗白膠漿，黏牢。
4. 待白膠漿乾後，用手指慢慢將流蘇展開。
5. 流蘇卷完成。

序曲

沿着小路　我要去哪裏 ——瓢蟲書籤

工具
捲紙筆、鑷子、白膠漿、黑色簽字筆、凹凸造型器。

材料
空白書籤（15cm×4cm）、3mm 捲紙條（紅色 6 條）。

 製作方法

1. 將3條紅色紙條前後連接並捲成1個緊卷；2條紅色紙條連接並捲成1個緊卷；1條紅色紙條捲成1個緊卷。

2. 用凹凸器將3個緊卷推成碗形，用棉花棒沾少許白膠漿均勻塗抹在凹進去的一側，曬乾。

3. 如圖所示，用黑色簽字筆在凸出來的一側畫出瓢蟲的斑點及直線。

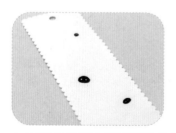

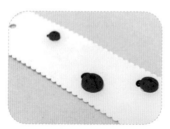

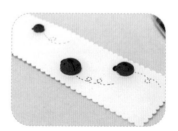

4. 在空白書籤上畫出瓢蟲的頭，將瓢蟲身體邊緣沾上少許白膠漿，並黏在書籤上，在瓢蟲後面畫出曲線，瓢蟲書籤製作完成。

第一章

春的禮物

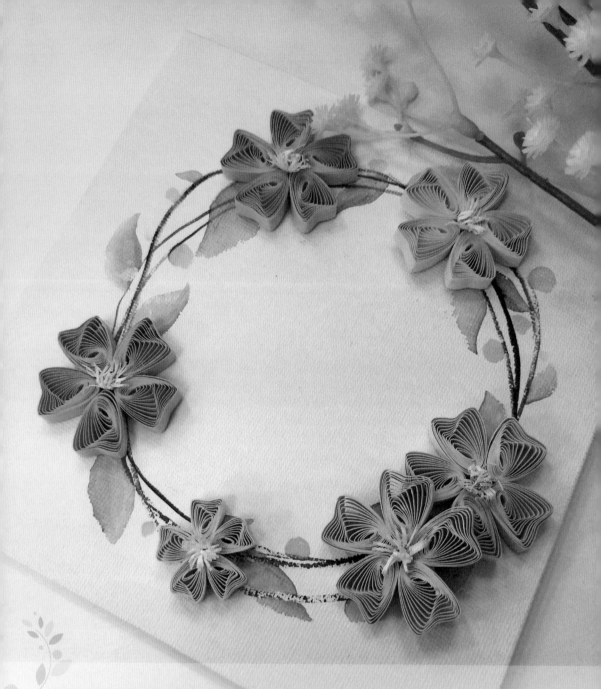

把晨曦微露的朝霞編成花環
——櫻花花環裝飾畫

櫻花花朵極其美麗，盛開時節，滿樹爛漫，如雲似霞，而櫻花盛開的季節，總是那麼的短暫。不妨把櫻花「摘」下來，做成花環，掛在牆上，把朝霞凝固到身邊。

工具

捲紙筆、鑷子、白膠漿、剪刀、定型模板／捲紙尺、水彩工具、黃色馬克筆。

材料

油畫板／底板（15cm×15cm）、5mm 捲紙條（粉色 10 條、淺粉 20 條、黃色 1 條）、1cm 捲紙條（白色 1 條）。

製作方法

1. 將1條粉色捲紙條捲成直徑15mm的鬆卷，製作成心形卷，共製作10個粉色心形卷和15個淺粉色心形卷，1朵花由5個心形卷組成。

 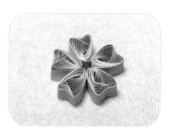

2. 將5個心形卷按照花形擺好，在花瓣兩側用牙籤沾上少許白膠漿，完成花瓣的連接。

 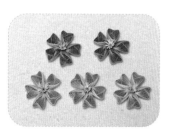

3. 白色捲紙條的一側用黃色馬克筆上色，然後將黃色和白色捲紙條剪成流蘇，剪好後把黃色流蘇取3cm長，白色流蘇條取1.5cm長，黏在一起後，黃色在裏，白色在外，捲成流蘇卷，完成花心。將製作好的花心抹膠插入淺粉色花中間的空隙處，1朵櫻花完成，按此方法完成粉色2朵、淺粉色櫻花3朵。

製作方法

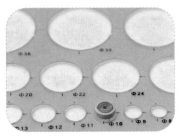

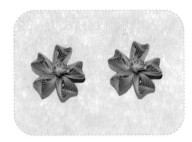

4. 小櫻花的花瓣用半條淺粉色捲紙條捲成直徑10mm的鬆卷，小
 櫻花的花瓣製作方法同大櫻花；小櫻花的花心取3cm白色流蘇
 條長捲成流蘇卷即可，小櫻花花心不需要黃色流蘇條。製作2
 朵小櫻花。

5. 用水彩在油畫板上繪製出花環、綠葉和黃色果子。

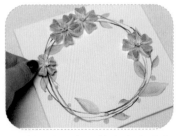

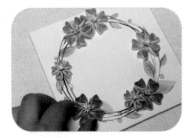

6. 將櫻花依次擺放在合適的位置黏貼在油畫板上，製作完成。

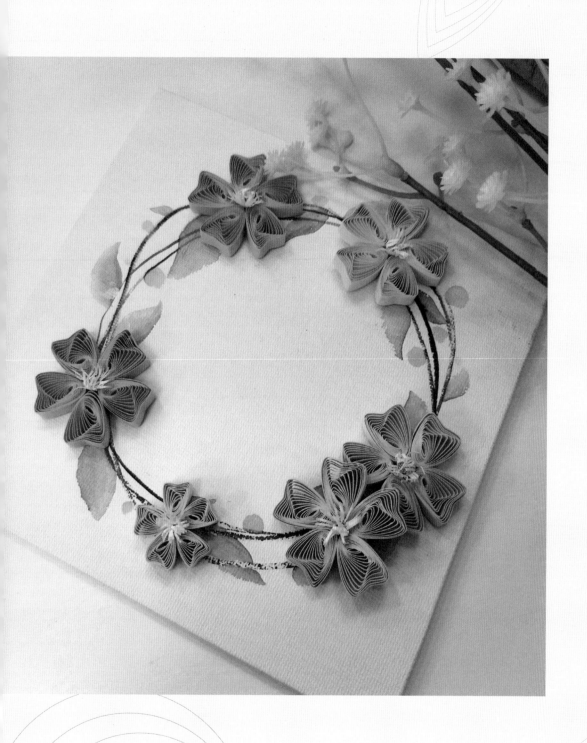

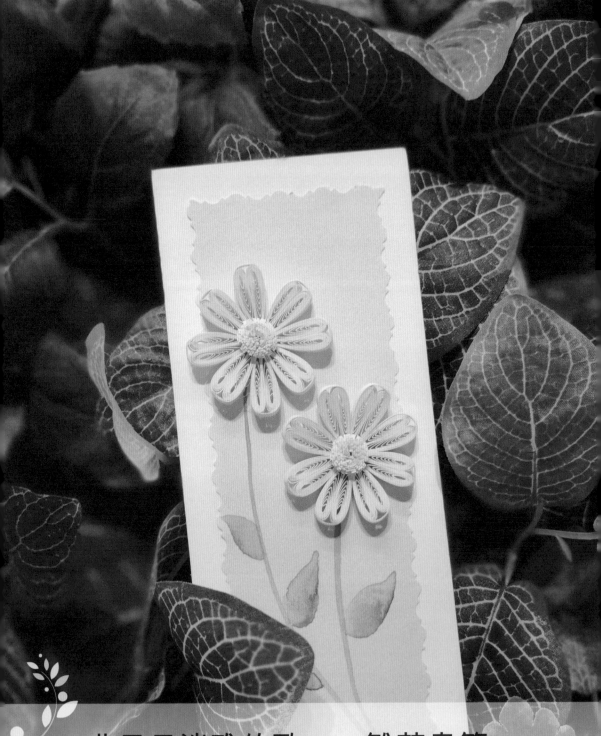

一曲君子淡雅的歌——雛菊書籤

雛菊是西方的君子之花和愛情之花，淡雅清麗。在古老的西方習俗中，雛菊花常常被用來占卜愛情：把雛菊花的花瓣一片一片剝下來，每剝下一片，在心中默念「愛我，不愛我」，直到最後一片花瓣，即代表愛人的心意。

工具

捲紙筆、鑷子、白膠漿、水彩、水彩筆、剪刀、定型模板／捲紙尺。

材料

空白書籤、3mm 捲紙條（淡綠色 20 條）、5mm 捲紙條（黃色 1 條）。

製作方法

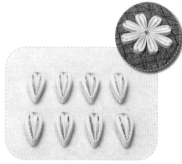

1. 將半條淡綠色捲紙條捲成直徑12mm大小的鬆卷，捏成細長的水滴卷，一共製作32個，將每2個水滴卷捏緊，兩側尖處抹白膠漿，用1／4長度的雛菊花形淡綠色捲紙條包邊，1個花瓣完成，共需製作16個花瓣，每8個為一組用白膠漿連接，組成兩朵。

2. 將黃色捲紙條一分為二，都用剪刀剪成流蘇，捲成2個流蘇卷，作為花心備用。

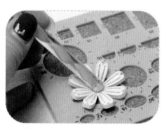
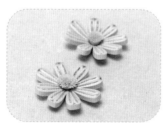
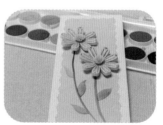

3. 將花放在軟木模板中隨意一個型號的圓上，用捲紙筆的尾部輕輕壓下使花更有立體感，然後將製作好的花心黏好。用水彩在書籤上繪出花程和葉子，將製作好的2朵雛菊黏在書籤上，製作完成。

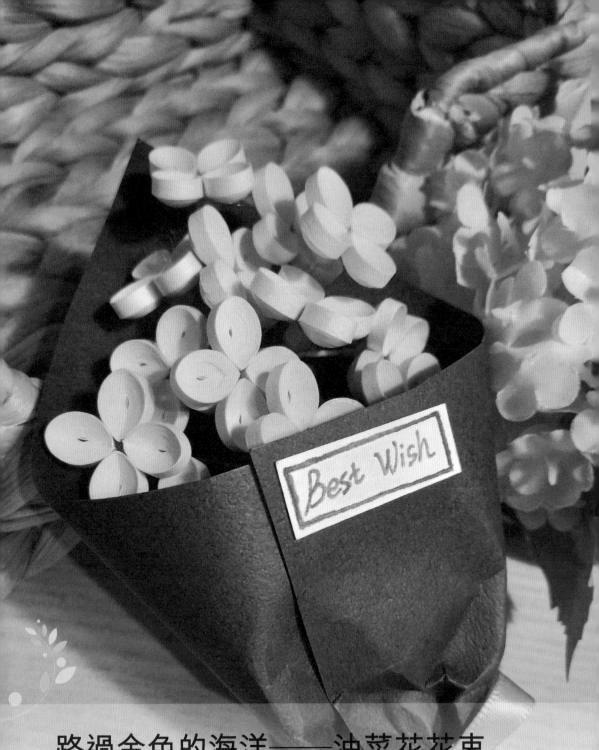

路過金色的海洋——油菜花花束

春天到了，最難忘的是那片油菜花海。金色的是油菜花的海洋，粉牆黛瓦的老宅，是海洋中的舟船。舟船上承載的，是都市人心底的那份淡淡的鄉愁。把花海裝進迷你花束中，把最好的祝福送給你——我豐饒的故鄉。

工具

捲紙筆、鑷子、鉗子、白膠漿、剪刀、膠槍。

材料

綠色鐵絲 15 支（13cm）、半珍珠 1 個、彩色包裝紙（15cm×15cm）、絲帶 1 條（16cm）、3mm 捲紙條（黃色 60 條、淡綠色 3 條）。

製作方法

1. 將1條黃色的捲紙條捲成緊卷，並用凹凸造型器將緊卷推成碗形，將一側捏尖呈水滴形作為 1個花瓣，擠出少許白膠漿塗在凸出的一面，按照此方法製作60個花瓣。

2. 做好的花瓣尖朝向花心，每4個組成一朵花，共完成15朵。

3. 把1條淡綠色捲紙條分成4份，做出4個緊卷，將鐵絲穿過緊卷，用鑷子將穿過的鐵絲擰成1個環結，防止脫落，用同樣方法完成12個花托。

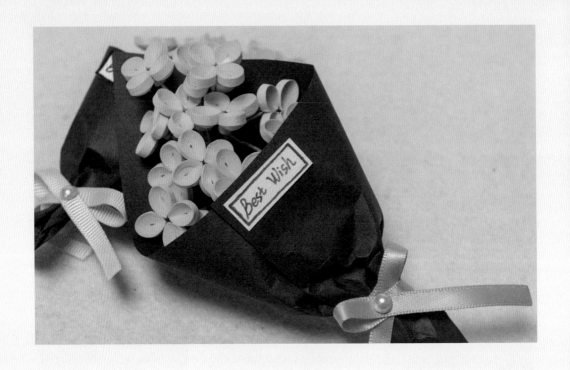

製作方法

 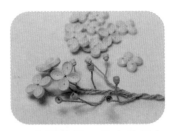

4. 將12根花托用鉗子擰成花束，可根據需要將鐵絲適當剪短，用白膠漿把12朵小花黏在花托上。

 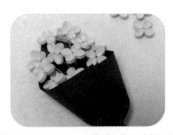 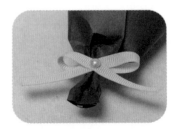

5. 用包裝紙包好花束，將鐵絲纏繞緊實，絲帶束成蝴蝶結用膠槍黏在花束上，半珍珠黏在蝴蝶結上，整理花束，將剩餘的3朵小花放在餘下的空位即可。

第 二 章

夏與田園詩

酸酸甜甜的味道——草莓裝飾畫

風兒輕輕吹，彩蝶翩翩飛，有位小姑娘，上山摘草莓，一串串紅草莓，好像瑪瑙綴，裝滿小竹籃，風中飄香味。

——摘自兒歌《摘草莓》錢建隆

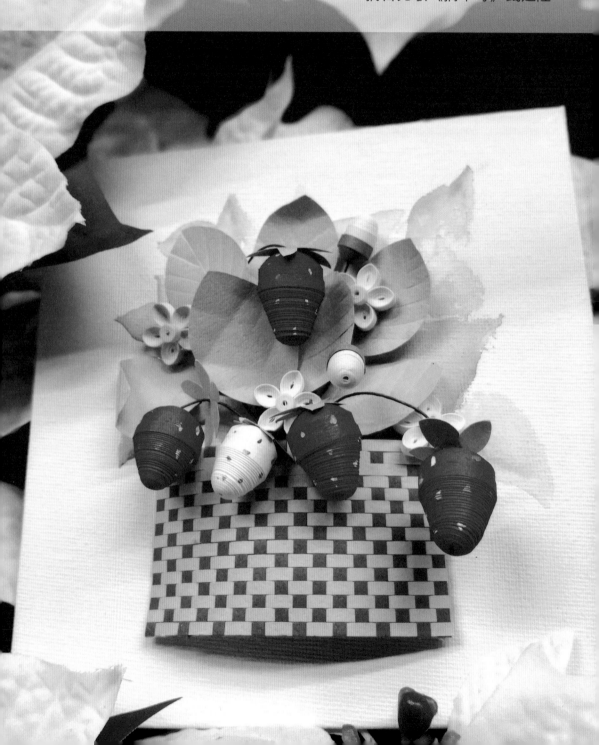

工具

捲紙筆、鑷子、白膠漿、水彩工具、凹凸造型器／定型模板。

材料

珠針、壓痕筆、膠槍、鉗子、綠色鐵絲 13 支（13cm）、綠色特種紙、3mm 捲紙條（紅色 24 條、奶白色 4 條、白色 12 條、綠色 2 條、黃色 1 條、咖啡色 4 條、淺咖啡色 4 條）、油畫板（15cm×15cm）。

製作方法

1. 將 3 條紅色紙條連接在一起捲成緊卷，製作 2 個，將 2 個緊卷分別用凹凸造型器推成深淺不一的碗狀，用棉棒沾上少許白膠漿均勻塗抹在凹面。

2. 用鐵絲穿過其中深度較淺的 1 個緊卷，用鉗子將鐵絲打結，將另 1 個緊卷和其對齊黏上；綠色特種紙剪成五角形葉子，穿在草莓的上端，葉子和草莓之間可點少許白膠漿。按此方法完成 4 個。

3. 用奶白色捲紙條 2 條連接在一起捲成緊卷，一共捲 2 個緊卷，製作 1 個小草莓，方法同紅色草莓。用淡粉色和白色水彩分別在白草莓和紅草莓上點出草莓斑點。

4. 把半條白色紙條捲成1個緊卷，捏成眼睛形來做1個花瓣，一共捏出20個花瓣，每5個花瓣連接成1朵小花；取1/4長度的黃色紙條捲成緊卷做花心，黏在花上。用同樣方法製作出4朵草莓花。

5. 將1條白色紙條和1條綠色紙條做成1支花苞，需要做2支。

6. 綠色的特種紙剪出7片葉子，用壓痕筆劃出葉脈，在背面主葉脈處塗白膠漿黏上鐵絲。

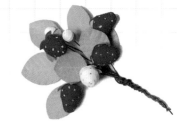

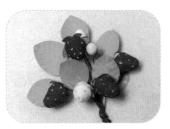
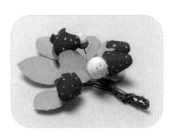

7. 將葉子和草莓組裝在一起，調整造型。

8. 將咖啡色和淺咖啡色紙條各截成16條，淺咖啡色在軟木模板上排列好用珠針固定，咖啡色紙條依次進行編織。

9. 編織好後塗白膠漿封口，用膠槍在兩側短邊沾上少許熱熔膠呈拱形黏在油畫板上，注意不要平黏。

製作方法

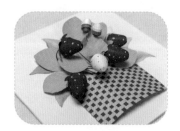

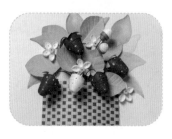

10. 用水彩在油畫板上畫
 出葉子，曬乾後，將
 草莓沾少許熱熔膠插
 入編織的筐內，4朵草
 莓花根據畫面需要黏
 在合適的位置，調整
 畫面，製作完成。

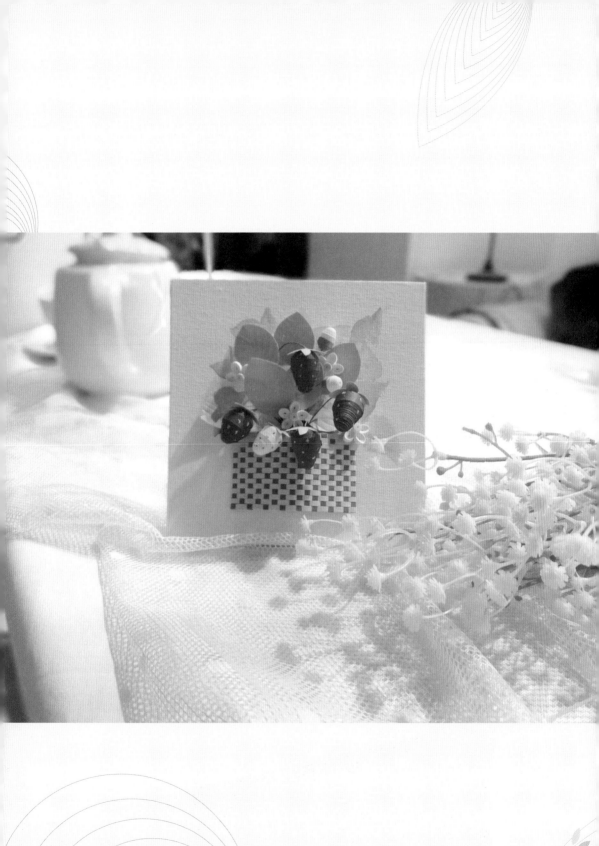

至清至純的粉蓮花──蓮花裝飾畫

夏日的午後，自己彷彿變成一朵粉色蓮花。一陣微風吹來，我就翩翩起舞，粉色的衣裳隨風飄動。不光是我一朵，一池的蓮花都在舞蹈。蜻蜓飛過來，向我們問候。小魚在腳下游過，告訴我們水很清澈……

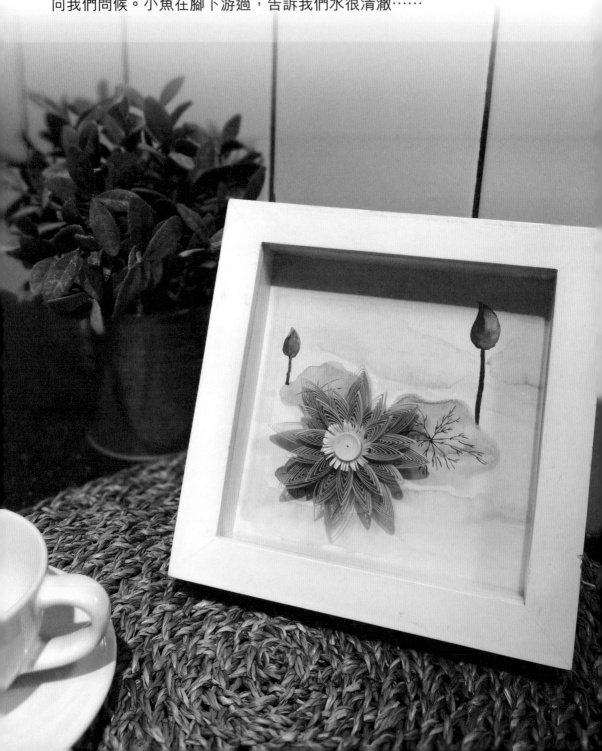

工具
捲紙筆、鑷子、白膠漿、剪刀、水彩工具、定型模板。

材料
底板（15cm×15cm）、畫框（15cm×15cm）、3mm 捲紙條（粉色 16 條、肉粉色 12 條）、1cm 捲紙條（黃色 3 條）。

製作方法

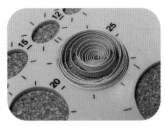 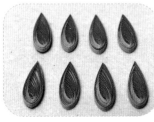 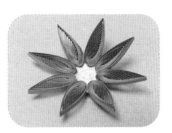

1. 將2條粉色捲紙條用白膠漿連接，捲成直徑25mm的鬆卷，將鬆卷捏成水滴卷，共製作出8個，按照花形將水滴卷依次連接為最下層花瓣。

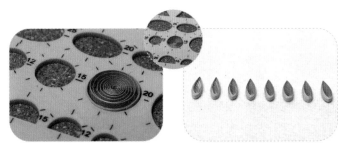 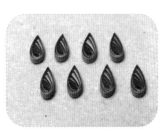

2. 將1條肉粉色捲紙條捲成直徑20mm的鬆卷，捏成水滴卷，共製作8個花瓣，依次連接為蓮花的第二層花瓣；同樣的方法將半條肉粉色捲紙條捲成直徑15mm的鬆卷，捏成水滴卷，共製作8個，依次連接為第一層花瓣。

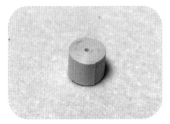 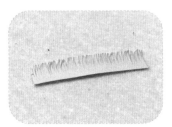 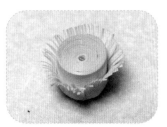

3. 將2條黃色捲紙條用白膠漿連接後捲成1個緊卷，另取5cm長黃色捲紙條將上端剪成流蘇，包裹在緊卷外層完成花心。

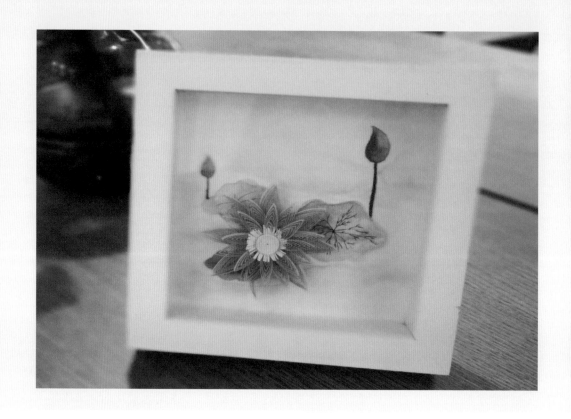

製作方法

4. 將製作好的3層花瓣依次黏好，黏時可微壓中間，使花
 瓣翹起；然後將花心黏好，製作完成。

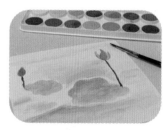
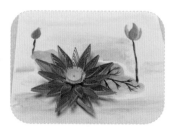

5. 用水彩畫出蓮葉、花苞和水紋，待乾後，將蓮花黏貼在
 畫面上即可。

向着陽光微笑──向日葵裝飾畫

你是向陽而開的花，開起來就像陽光般燦爛，顏色裏已經充滿陽光的味道，不管遭遇陰天還是風雨，你的頭總是高高地揚起，脊背也很直很直。低落的時候，只要看到你，就像被陽光照耀到，所有的負面情緒一掃而光。所以，我把你收進畫框，擺在桌面，讓你陪着我。

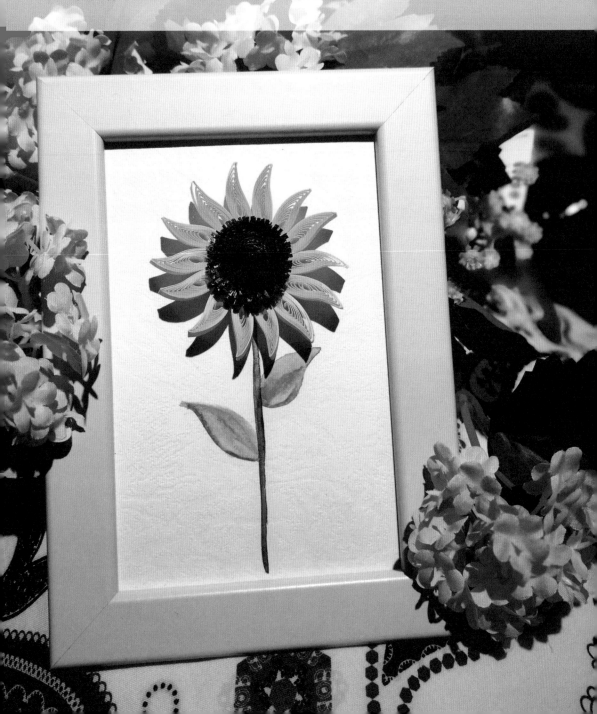

工具
捲紙筆、鑷子、白膠漿、剪刀、定型模板／捲紙尺、水彩工具、膠槍。

材料
底板（15cm×10cm）、畫框（15cm×10cm）、5mm 捲紙條（黃色 14 條）、1cm 捲紙條（咖啡色 3 條）。

製作方法

1. 用1條黃色捲紙條捲成20mm大小的鬆卷，右手用鑷子將鬆卷的圓心拉至一側捏住取出，左手捏住中間，兩側捏尖變成眼睛卷，然後兩隻手捏住眼睛卷兩側，一上一下，製作出葉形卷，共需完成14個葉形卷作為花瓣。

 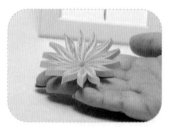

2. 將14個葉形卷按照花形依次擺好，用白膠漿連接，放置一側曬乾。

 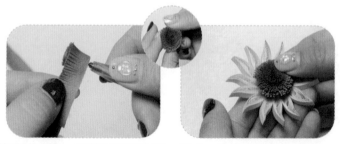

3. 將3條咖啡色捲紙條用白膠漿前後連接，用剪刀剪成流蘇，捲成一個流蘇卷作為花心，在花心底部塗上白膠漿黏在花上，完成花的製作。

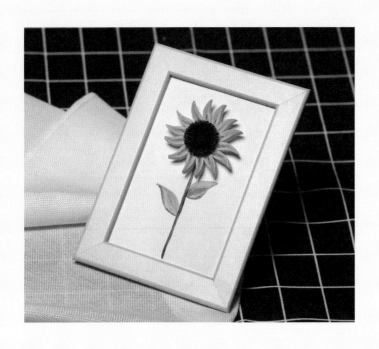

 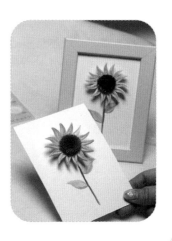

4. 用水彩畫出花的花枝和葉子，用膠槍在花的背面點熱熔膠黏在畫上，把完成的捲紙作品放入畫框中，向日葵裝飾畫完成。

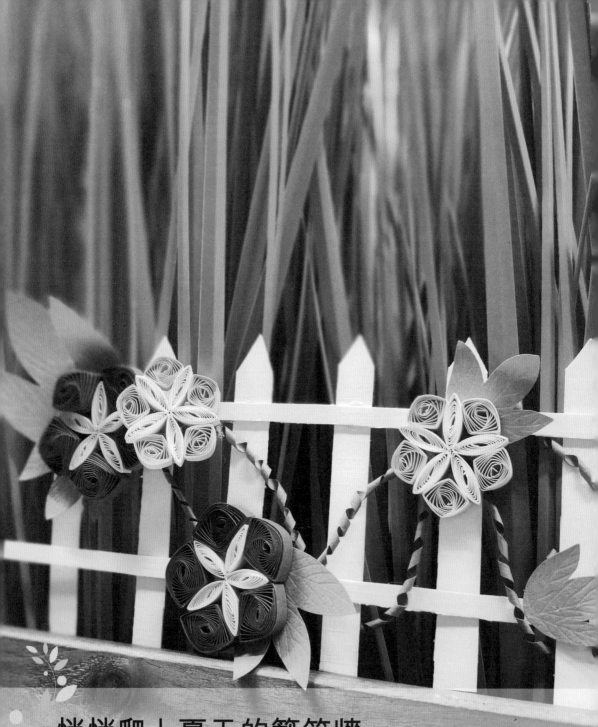

悄悄爬上夏天的籬笆牆
——牽牛花籬笆

藤蔓在門前的欄柵上纏繞出美麗的弧線，裝點了綠蔭濃重百花謝去的夏日，陪伴了我每一個蟬鳴蟲吟的暑假。

製作方法

1. 深紫色捲紙條1條捲成直徑15mm的鬆卷，捏成眼睛卷後再捏成扇形卷，共製作10個。

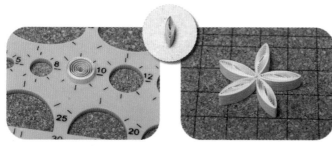
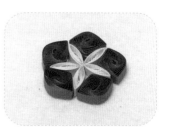

2. 半條淺紫色捲紙條捲成直徑10mm的鬆卷後，捏成眼睛卷，將5個眼睛卷連接在一起，然後將5個扇形卷依次抹膠黏在每兩個眼睛卷之間，共需要做2朵紫色的花。

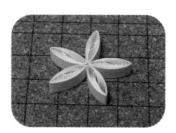
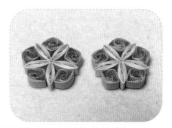

3. 半條粉色捲紙條捲成直徑10mm鬆卷後捏成扇形卷，半條淺粉色捲紙條捲成直徑10mm鬆卷後捏成眼睛卷，各製作10個，粉色的牽牛花製作方法同紫色牽牛花，需製作2朵。

製作方法

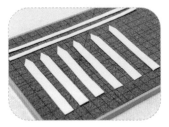 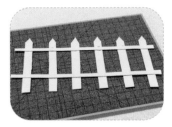

4. 將底板裁成20cm×0.5cm的長條2條；裁10cm×1cm的長條6條，將一端的兩個角減掉；用膠槍組成欄柵。

 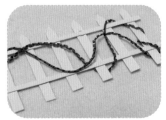

5. 將2條咖啡色捲紙條捲成螺旋狀，用膠槍黏在欄柵上。

 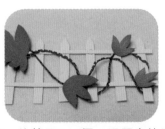 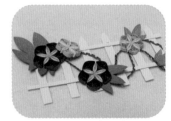

6. 將綠色的特種紙剪成大小不一的葉子5~6個，用壓痕筆壓出葉子的葉脈，黏貼在欄柵上。將4朵花用膠槍黏在欄柵上，製作完成。

第 三 章

秋日之歌

花中君子只為伊人香──蘭花禮盒

中國人歷來把蘭花看作是高潔典雅的象徵，並與「梅、竹、菊」並列，合稱「四君子」。「芝蘭生於深谷，不以無人而不芳」。將高潔之花做成禮盒，送給最適合的他。

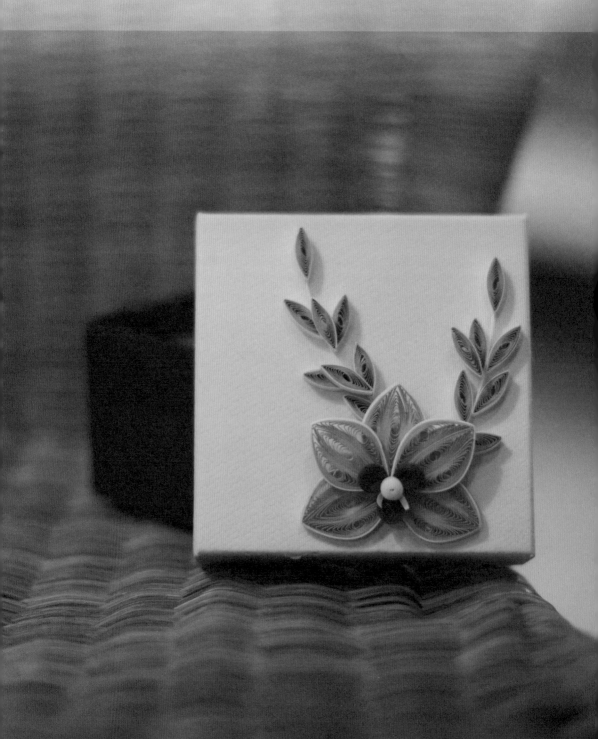

製作方法

1. 半條黃綠色捲紙條捲成直徑12mm鬆卷，捏成眼睛卷，然後用5mm的1/ 4長白色捲紙條包邊製作成小葉子，共需6個。

2. 半條白色捲紙條對摺後中間用牙籤沾上少許白膠漿黏住後做桿，將小葉子依次黏在桿上，共組裝成2支。

3. 用1條粉色捲紙條捲出20mm的鬆卷，捏成眼睛卷1個，同樣的大小製作出2個月亮卷，將3個月亮卷擺好取1/ 4白色捲紙條包邊，完成花瓣。

🔵 製作方法

4. 共需製作5個花瓣，按花形黏好。

5. 將深粉色紙條用剪刀從中間剪開變成寬度為1.5mm的捲紙條，然後捲成緊卷，放在凹凸器上，變成碗狀，凸起面塗上白膠漿曬乾定型，共製作3個。

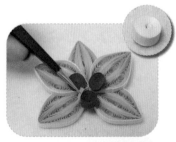 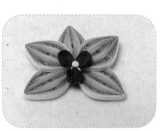 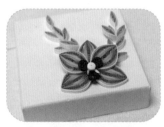

6. 前兩組葉子用膠槍黏在禮物盒上，將3個深粉色圓球黏在粉色花瓣上，黏上2條黃色捲紙條，用白色捲紙捲一個緊卷黏貼在3個深色紅卷上，禮物盒製作完成。

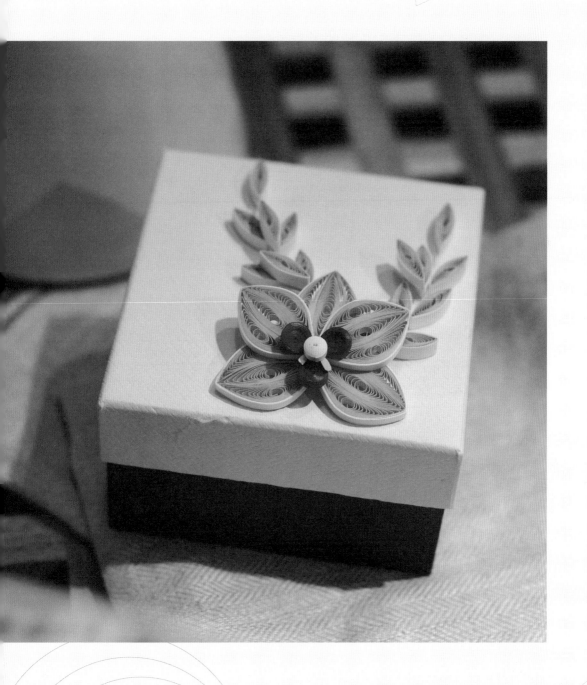

與蝴蝶的奇妙相遇
——葡萄戲蝶相框擺件

童年的記憶裏，總少不了那一串串掛在架上的青葡萄、紫葡萄……還有在葡萄架下的蝴蝶和歡笑。把葡萄和蝴蝶捲出，收進相框，每次打開，都是與童年的一次美麗相遇。

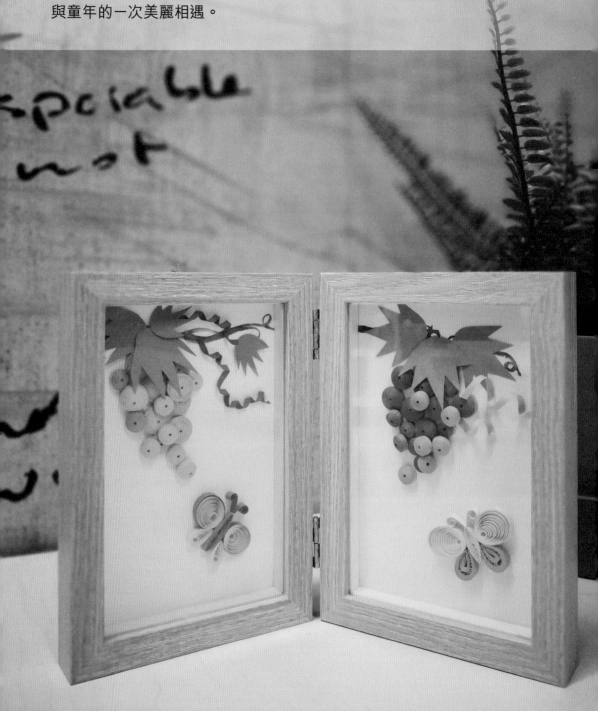

工具

捲紙筆、鑷子、白膠漿、定型模板／ 捲紙尺、凹凸造型器
水彩工具。

材料

綠色特種紙、底板 1 張（15cm×10cm）、對開相框
（15cm×10cm）、3mm 捲紙條（綠色 6 條、黃綠色 7 條、
淡綠色 12 條、褐色 1 條）、5mm 捲紙條（藍色 2 條、橘
色 2 條、黃色 1 條）。（本案例只示範綠色的葡萄）

製作方法

1. 將所有3mm紙條捲成緊卷，大葡萄由2條紙條捲成，小葡萄由1條紙條捲成，捲好後用凹凸器均勻推成碗狀，棉花棒沾白膠漿均勻抹在凹的一側，使葡萄不會變形。

2. 用水彩在底板上畫出葡萄藤蔓；將褐色紙條一分為二，分別捲成螺旋狀作立體藤蔓，做好後將大小不同的緊卷黏好，然後選擇合適位置將藤蔓黏在底板上。

3. 將1條橘色紙條捲成直徑15mm的鬆卷，捏成眼睛卷黏在底板上合適的位置作為蝴蝶身體；1條藍色紙條分別捲成直徑15mm的鬆卷，用橘色包一圈，蝴蝶翅膀完成，需要做2個蝴蝶翅膀。

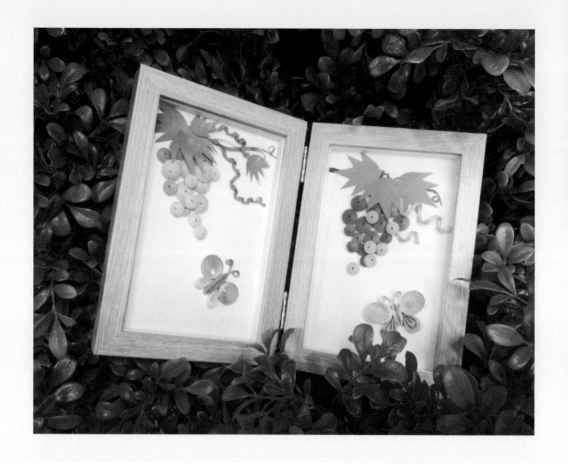

製作方法

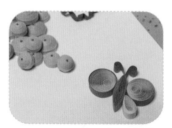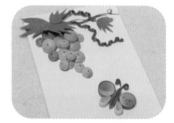

4. 將2個翅膀用白膠漿黏在身體的左右兩側;半條黃色紙條捲成10mm鬆卷,捏成水滴卷,黏在身體兩側;最後用1/4的橘色紙條捲成V形卷,一個V形卷做觸角黏在身體上方,將做好的作品放入相框,一個葡萄戲蝶的相框製作完成。

紅豆寄相思——紅豆花束卡片

總是想起心中的那個他，何不把相思凝結到指尖？親手為他做紅豆豆吧！這樣美麗的紅豆豆，可以做成卡片送給他。收到的他，會怎樣的驚喜！也可以解開，一顆一顆插進花盆的綠植中，也可以扣在衣服上，總之，放在哪裏都是焦點。

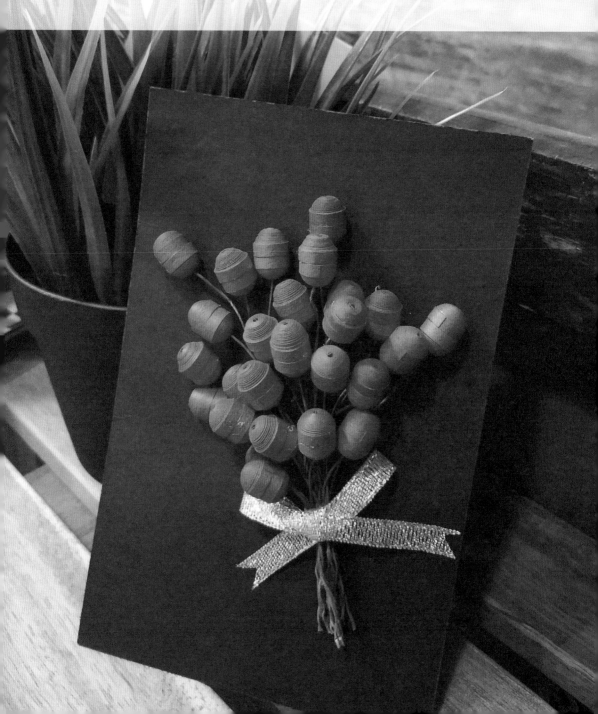

工具
捲紙筆、鑷子、白膠漿。

材料
綠色鐵絲 20 根（13cm）、絲帶 1 條（16cm）、膠槍、剪刀、牙籤、黑色底板 1 塊（15cm×10cm）、3mm 捲紙條（紅色 40 條）。

製作方法

1. 用1條捲紙條捲成緊卷，然後用捲紙筆的後端將緊卷推成碗形，擠出少許白膠漿均勻地塗抹在碗形卷的裏側，放置一側曬乾，用同樣的方法製作40個碗形卷。

2. 將綠色鐵絲的一端插入碗形卷，用鑷子將穿過的鐵絲擰成1個環結，防止其脫落，然後用牙籤在碗形卷的邊緣處塗少許白膠漿，取另一碗形卷，將2個碗形卷封口處對齊黏合，一支紅豆完成。

3. 用同樣的方法完成20支紅豆。

4. 將20支紅豆組成花束，取其中一根鐵絲纏繞，用鉗子或鑷子擰緊，將底部多餘的鐵絲剪掉，注意鐵絲纏繞的位置不宜太靠下。

5. 在花束的背後用膠槍沾上少許熱熔膠，放在黑色底板的合適位置；將絲帶束成蝴蝶結，後面沾上白膠漿黏在花束上，整理好花束即可。

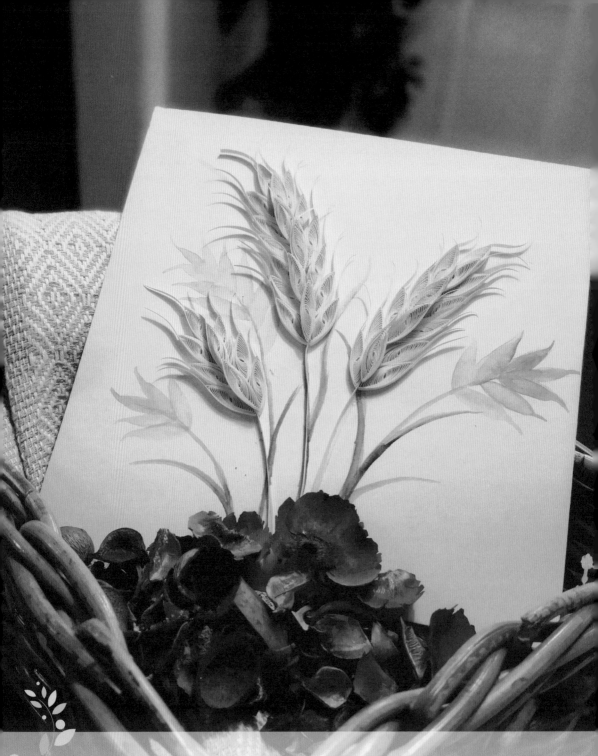

守護豐收金色麥穗——相框麥穗花束

送麥穗基本都是取「大麥」的諧音「大賣」，並寓意五穀豐登的意思。麥穗代表收穫，希望和種子。所以我們做一把美麗的金色麥穗，守護豐收。

工具

捲紙筆、鑷子、白膠漿、剪刀、牙籤、定型模板／ 捲紙尺、水彩工具。

材料

底板 1 張（20cm×20cm）、3mm 捲紙條（淺咖啡色 45 條）。

製作方法

1. 將1條淺咖啡色捲紙條捲成直徑20mm的鬆卷，捏成眼睛卷，注意封口時需要留2~3cm，用拇指和食指將留出的部分刮出弧度，按此方法做42個麥穗。

2. 另取1條淺咖啡色捲紙條對摺，中間用牙籤塗少許白膠漿黏着做杆。

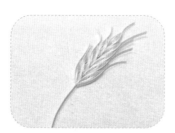
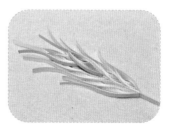

3. 將製作好的麥穗依次黏貼在杆上，先黏第一層，第二層從杆的頂開始黏起，完成3組麥穗。注意黏麥穗的時候注意方向。

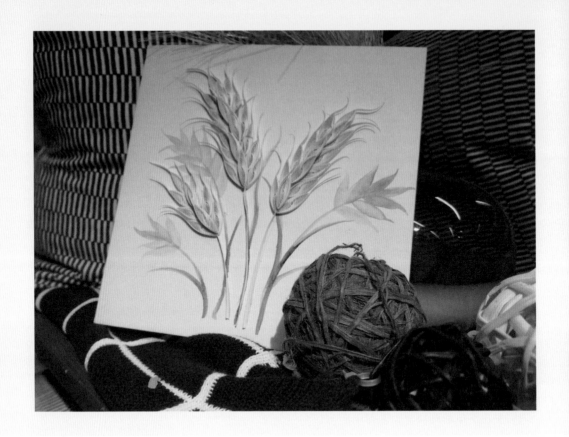

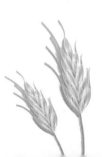
製作方法

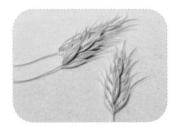

4. 黏麥穗的時候注意方向。

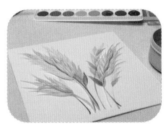

5. 用水彩在底板上繪出麥穗,待乾後,將製作好的捲紙麥
 穗黏貼在底板上,製作完成。

第 四 章

冬與童話

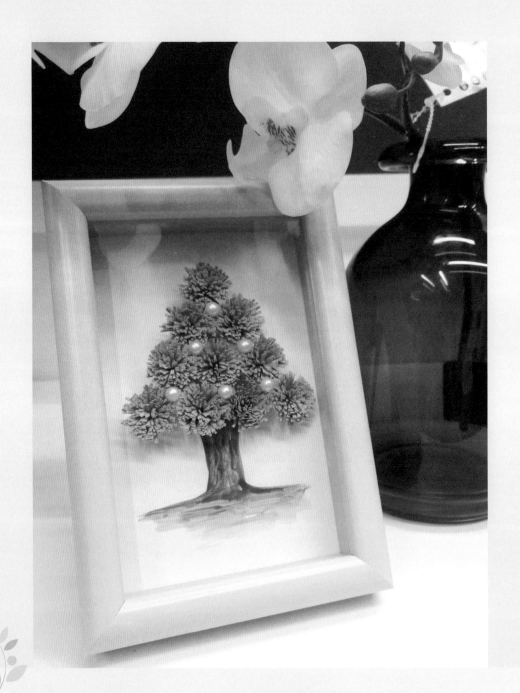

美麗的雪松——大樹擺件

那是黑森林中的雪松，巨大的樹幹合抱不過來，美麗的樹冠像寶塔又像打
傘。大樹是精靈們的家園。

工具

捲紙筆、鑷子、白膠漿、剪刀、水彩工具。

材料

半珍珠 6 個、底板（15cm×10cm）、畫框（15cm×10cm）、1cm 捲紙條（綠色 10 條）。

製作方法

1. 將1條綠色捲紙條用剪刀剪成流蘇條，用捲紙筆捲成流蘇卷，調整流蘇卷的形態，共製作出10個流蘇卷。

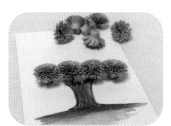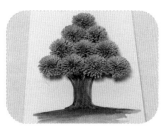

2. 用水彩畫出樹的樹幹，曬乾後，將所有的流蘇卷在畫面的合適位置擺放好，注意先不要往卡片上黏，將所有的流蘇卷擺放好的位置用白膠漿黏貼好。

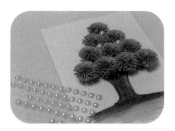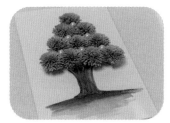

3. 半珍珠背面點少許白膠漿黏在流蘇卷之間，製作完成。

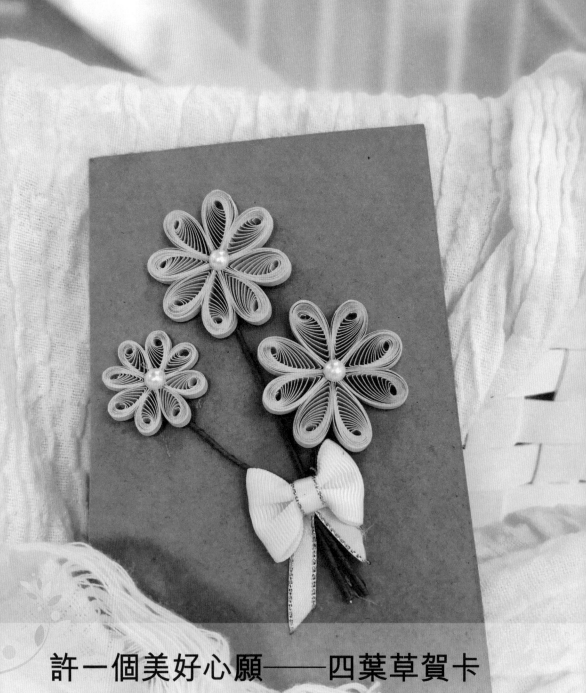

許一個美好心願——四葉草賀卡

聽説四葉草裏住着一個許願精靈，會被主人的善良召喚出來，守護和實現主人的美好願望。希望你就是這個四葉草精靈的主人，所以我把四葉草做成卡片，送給你。

工具

捲紙筆、鑷子、白膠漿、剪刀、定型模板／捲紙尺、鉗子。

材料

半珍珠 3 個、綠色鐵絲 3 根（13cm）、絲帶 1 條（16cm）、底板（15cm×10cm）、3mm 捲紙條（淡綠色 20 條）。

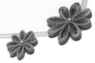

製作方法

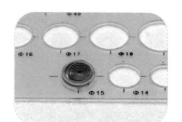

1. 將1條淡綠色捲紙條捲成直徑15mm大小的鬆卷，右手用鑷子將鬆卷的圓心拉至一側捏住取出，左手把鬆卷的另一側捏尖，製作成水滴卷，完成8個水滴卷。

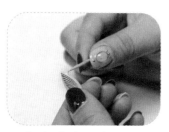
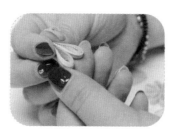

2. 將8個水滴卷2個一組黏好，組成4個心形，然後將4個心形黏貼在一起。

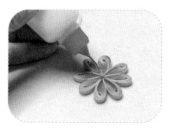
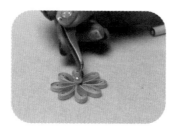

3. 在半珍珠後塗少許白膠漿黏貼在花的中心，1棵四葉草完成，按照此方法完成2棵。

製作方法

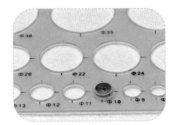 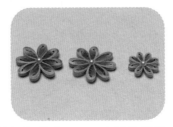

4. 小號四葉草用半條淺綠色捲紙條捲成10mm直徑的鬆卷，製作方法同大號四葉草，完成1棵。

 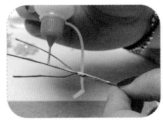

5. 將3根鐵絲用鉗子擰到一起，下端鉗齊，上端根據作品的需要鉗掉多餘的鐵絲，用膠槍在組裝好的鐵絲背面沾少許熱熔膠，黏貼在卡片上。

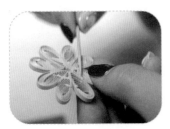 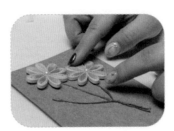

6. 將3朵四葉草背面點少許熱熔膠黏在卡片上，最後將絲帶束成蝴蝶結黏在鐵絲上製作完成。

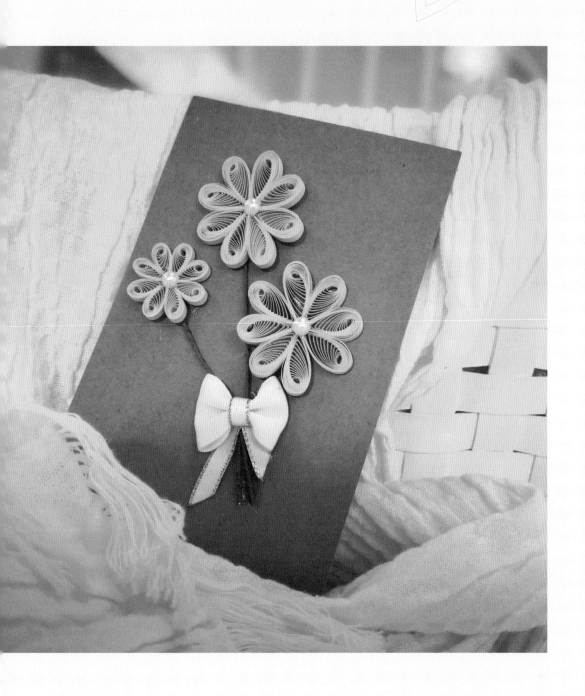

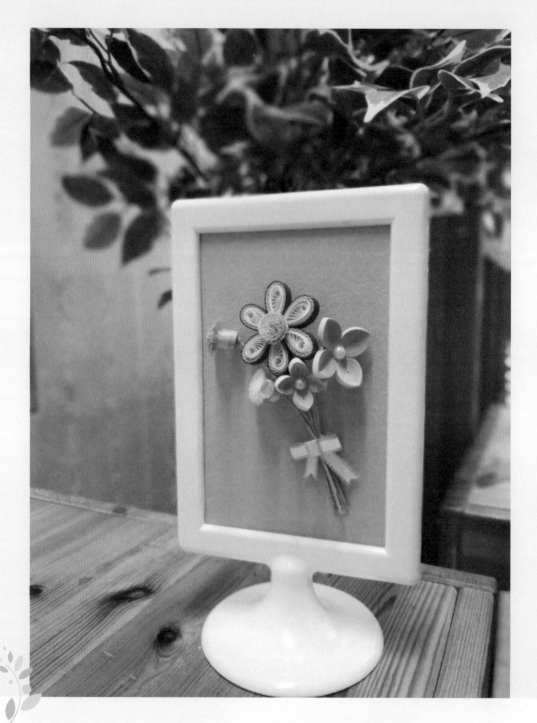

收藏四季的童話──相框花束

告訴你一個小秘密，我們已經走過了花朵的四季，學會做很多四季的花朵，
不妨把它們合在一起，做成了一個小花束，就當全家福吧！

工具

捲紙筆、鑷子、白膠漿、剪刀、定型模板／捲紙尺、凹凸造型器、瓦楞器、鉗子、鑷子、膠槍、棉花棒。

材料

半珍珠2個、綠色鐵絲5根（13cm）、絲帶1根（16cm）、底板1張（15cm×10cm）、相框（15cm×10cm）、3mm捲紙條（淡綠色12條、綠色5條）、5mm捲紙條（深粉2條、粉色3條、淺粉3條、淡綠色1條）、1cm捲紙條（白色1條、黃綠色1條）。

製作方法

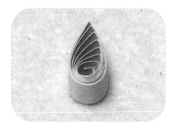

1. 半條淺粉捲紙條捲成直徑12mm的鬆卷，捏成水滴卷；半條粉色捲紙條用瓦楞器製作成瓦楞紙分別製作6個。

2. 水滴卷外用製作好的粉色瓦楞紙條包邊，然後再用1/4長度的深粉捲紙條包邊，花瓣製作完成，共完成6個花瓣。

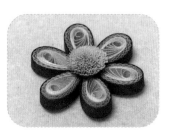

3. 直徑5mm寬的淡綠色紙條剪成流蘇，捲成流蘇卷，黏在花瓣上，粉花製作完成。

製作方法

4. 綠色大花花瓣由2條直徑3mm寬淡綠色捲紙條前後連接後捲成緊卷，小花花瓣由1條淡綠色捲紙條捲成緊卷，用凹凸器均勻推出，將兩側捏尖。

 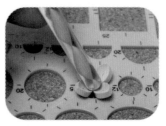 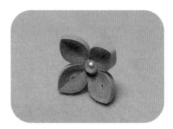

5. 將花瓣背面用棉棒塗上手工白膠漿後曬乾待用，兩朵花組裝好用捲紙筆後端輕壓花心，使花瓣翹起，然後將半珍珠塗上白膠漿黏到花心，綠花完成。

6. 將1cm寬的白色和黃綠色捲紙條分別剪成流蘇，捲成流蘇卷。

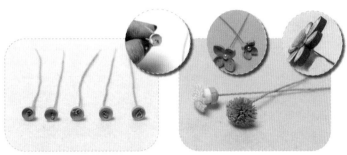

7. 將1條綠色捲紙條捲成緊卷，用捲紙筆尾端均勻推成碗狀花托，將鐵絲插入，用鉗子或鑷子將鐵絲打結，棉花棒沾上少許白膠漿均勻塗在花托裏側防止其變形，共完成5個花托，然後分別將粉色花、2朵綠花和2個流蘇卷安在花托上。

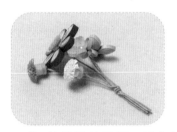

8. 將5枝花錯落擺好，用底部的1根鐵絲纏繞擰緊，然後用鉗子鉗齊底部鐵絲，花束後點少許熱熔膠黏在卡片上；將絲帶束成蝴蝶結黏在花束之上，整理好花束，製作完成。

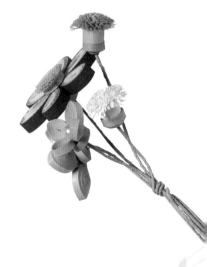

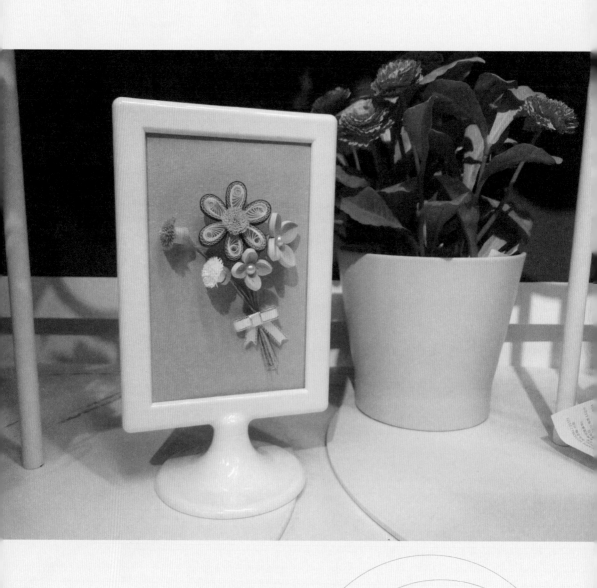

尾聲

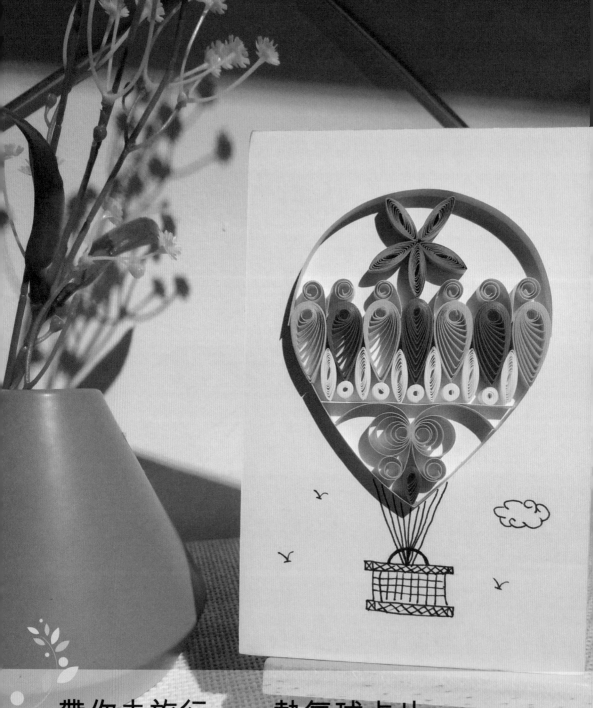

帶你去旅行——熱氣球卡片

我們逛過了四季花園，本章我們一起去旅行吧！藍天、白雲、海鷗、陽光、沙灘……讓我們一起乘着美麗的熱氣球從美麗的大連的海灘起航，讓我們一起去探尋遙遠的寶藏，去人魚公主的海島，去精靈的城堡，去小矮人的黑森林……去一個又一個神奇的地方！

工具
捲紙筆、鑷子、白膠漿、剪刀、定型模板／捲紙尺、珠針、
壓痕筆、黑色簽字筆。

材料
底板 1 張（15cm×10cm）、5mm 捲紙條（橘紅 4 條、
橘黃 6 條、淡黃色 1 條、白色 5 條、藍色 3 條）。

製作方法

1. 用壓痕筆在底板上繪製出熱氣球的形狀，用黑色簽字筆
 劃出框、雲彩、海鷗等。

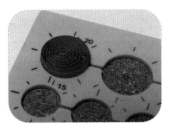

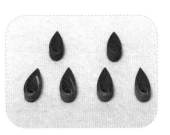

2. 將3條橘紅紙條和4條橘黃紙條分別捲成直徑20mm的鬆卷，捏成水滴卷，從中間向兩
 側依次黏貼好。

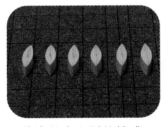

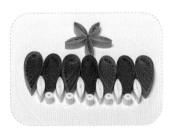

3. 將半條白色紙條捲成10mm的鬆卷，捏成眼睛卷，共製作6個，黏貼在2個水滴卷之
 間，然後用1／4長度的白色紙條卷，共做5個成緊卷黏貼在兩個眼睛卷之間。

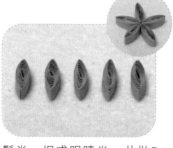

4. 半條藍色捲紙捲成10mm的鬆卷，捏成眼睛卷，共做5個，按花形黏在熱氣球的正上方。

5. 取淡黃色紙條沿着熱氣球外形包邊。

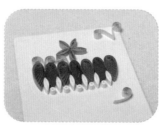

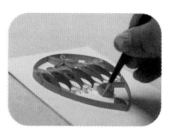

6. 取半條淡黃色紙條中間對摺，用捲紙筆分別將兩側捲成V形鬆卷，共做3個，並製作2個和V形卷大小一致的開卷；取1/4的淡黃色紙條，用捲紙筆捲成開卷，共做2個，在畫面上黏好。

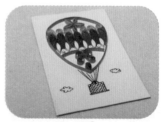

7. 剩下的半條橘紅色捲紙條捲成10mm的鬆卷，捏成水滴卷，黏在熱氣球的下方，製作完成。製作過程中注意調整熱氣球的形狀，確保熱氣球的形態。

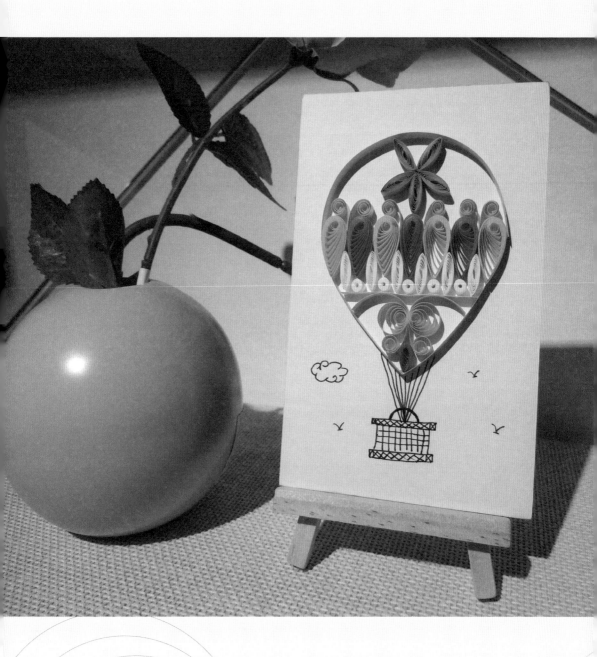

療癒紙藝
15分鐘做出立體捲紙花手作‧超萌！

作者
張思雪

責任編輯
嚴瓊音

美術設計
馮景蕊

排版
劉葉青　辛紅梅

出版者
萬里機構出版有限公司
北角英皇道499號北角工業大廈20樓
電話：2564 7511
傳真：2565 5539
電郵：info@wanlibk.com
網址：http://www.wanlibk.com
　　　http://www.facebook.com/wanlibk

發行者
香港聯合書刊物流有限公司
香港新界大埔汀麗路36號
中華商務印刷大廈3字樓
電話：（852）2150 2100
傳真：（852）2407 3062
電郵：info@suplogistics.com.hk

承印者
中華商務彩色印刷有限公司
香港新界大埔汀麗路36號

出版日期
二零二零年一月第一次印刷